跨越時空的私密信件

					 			書:	爲工具	/ 美_	[鋼筆
别	别	天	天		 					1	
怕	怕	 光	光		1	⁻ .			x - e e *	1	
黑	黑	金	金					1	22005		
因	因	亮。	連						2	1	
為	為	 0	1						_ =		
暴	暴			= 1							
風	風				 	:: >	 		222		
雨	雨				 						
結	結								an e3 *		
東	東				 		 				
後,	後				 		 220 K = =				
				1	 		 				
		 			 					=-	1 1 1 1 1 1 1 1 1 1 1 1 1 1 1 1 1 1 1 1
		 			 						+

吹垮擊倒往前走	吹垮擊倒往前走	望你一路不孤單。	你一路不孤單			似乎相識,信末還即即	Armstrong)熱情回覆
	前	1	377 117			似乎相識,信末還即興寫了一首小詩送給對方。	Armstrono)熱情回覆紛終的來信。從信中字句看來雨人一九七六年,爵士樂傳奇樂手路易斯.阿姆斯壯(Louis

			.)	55	1			-		
志	飞		被	被	1	rat Dukat		1 -		
卻			煩	煩		. A F T				
人	X		世		1 1 1 1 1 1 1	, , ,		-		
世			遺	遺						
煩	煩	12 2 2 2 2 2 2 2 2 2 2 2 2 2 2 2 2 2 2	志。	15						
憂,	夏							-	2 m e	
						·				
1 1 1 1 1 1 1 1			- x							
							1			
							1 1 1 1 1 1 1 1 1 1 1 1 1 1 1 1 1 1 1 1	1 1 1 1 1 1 1 1 1 1 1 1 1 1 1 1 1 1 1 1		

	Si					1			
想	想		要	要	-				
出	destroy.		靠	1					3
奇	青		想	想					
制	制		像	像					
勝	勝		力	力					
	2 = = = = = = = = = = = = = = = = = = =		和	70			- 88		
			勇	勇					
			往	住			erd L		
		4 - e - e - e - e - e - e - e - e - e -	直	Just Just Just Just Just Just Just Just		1 1 1 1 1 1 1 1	200	的信裡出現在	在英國名
			前					的信裡。其中使用出現在一九一七年) 功勳彪炳 皇家海軍服
			配	百乙			DIE HIT	用了當時年寫給英	炳,晉升
		28 = 5 1 × 4 × 4 ×	對	勤				沒人用過國首相丘	海軍元帥建六十年
			共枕	1			3 7 7 7	了當時沒人用過的縮寫O.M.G.。寫給英國首相丘吉爾(Winston	m。但他B的費雪 (
			枕。	枕				的信裡。其中使用了當時沒人用過的縮寫O.M.G.。出現在一九一七年寫給英國首相丘吉爾(Winston Churchill)	Fisher)功勳彪炳,晉升海軍元帥。但他最了不起的成就在英國皇家海軍服役長達六十年的費雪(John Arbuthnot
						-		ırchill)	的成就

何个	7	為	為				
苦	7	何	何				
怕	台	不	K				
東	7	北	AL				
怕	白	懼	里				
西	5	怕	怕				
呢》	2	為	為	22			
•		創	創				
		意	意				
					 	1	
1	1	1	-	1	1	1	-

我	我	我	我								
能	At-	的	的		2 4 4 5 3						
借	估	手	1								
重	The state of the s	腦	腦							, i-	
書	John John John John John John John John	和	和								
籍、	計	13	12		a gr					- 5	
電	走	來	來							2 22 12	21 22 22 23
影、	影	幫	封帛	1 1 1 1 1 1 1 1	s ee 85	2017					
機	機	助	助					3	長達二	萊伯利	寫信給
器	岩	人			- 11 2			1 1 3	長達三十涂年內友谊。慮。結果布萊伯利回覆	(Ray E	知名科如
人	1	類	類					7	内友宜。伯利回覆了	3radbury)	以小説家央國作家
以)	保	保		- 8				了一封見.	。其中	布萊恩.
及	B	持	持		e 8 ^{2 2 8}				解精妙的	萊伯利(Ray Bradbury)。其中談到了他對於機器人的憂	知名科幻小説家、《華氏四五一度》的作者雷·布四年,英國作家布萊恩·希布利(Brian Sibley)
		 人	X		en 8 7 9				信,開啓	對於機器	》的作者 (Brian S
		性。	To find go]		了兩人	人的憂	ibley)

沉	3)7		文	1				1	
								1	
著	著		能	能					
鎮	鎮		駕	駕			a er si		
定	建		馭	馬					
,			萬	萬					
1 1 1 1 1 1 1 1 1 1 1 1 1 1 1 1 1 1 1			15	103					
			0						
				1	1				
		1							
							1		
							1 1 1 1 7		1
						**** **	1		
				1					

						-			i	
能	能				1 1 1	\$ F A 5 T	挽	挽		
發	發		得	得			留	留		
光	光		可	I	 		光	光		
的	的		游。	外		4 2 E E	輝	輝		
事	事		我	我		·	燦	燦		
物	物		們	們		= + y = 1	爛。	凝		
不	末		的	的						
多,	3	2	世	#						
美	美		界	界						
的	的		似	似						
事	事		乎	手						
事物也	物		無	無能						
也	也		能	能						
			1							
	1		1 1 1 1 1 1 1 1 1 1 1 1 1 1 1 1 1 1 1 1				1	1		

星	Salari Salar Salari Salari Salar Sala Sala	隨									F
星	星	 即	17		57						2 2 2 2
著	The state of the s	北	Account of the second								
火		 為	1		eet jane					1 1 7 1 1 1 1	2
	孤	灰	大	1							
形	书	燼	戏		× 8.5						
的	句	與	£17			-9					
身	身	 記	77						c. ***]		
影	影	憶。	TE		e-1ee-			姑丈,	子不教	朋友史	一九五
灼	劝							, 溫斯洛夫婦	誰之過》	朋友史都華・史騰	五年,好
亮,	亮			1 1 1 1				婦。	的編劇	入騰(Ste	· 萊塢巨目
									,寫了一山	wart Ster	生詹姆斯
		 							打悼念信	n)、同	·狄恩車
				1 1 2 1 1 1 1			A		編劇,寫了一封悼念信給狄恩的姑媽與	(Stewart Stern)、同時也是電影《養	塢巨星詹姆斯·狄恩車禍身亡,狄恩的
									姑媽與	影《養	狄恩的

	_	-		_							-	
我	我		念	念		se en T					1 1 1 1 1 1	ине б
僅	僅		念	\$		u = e s S	 				1 1 1 1 1 1 1 1 1 1 1 1 1 1 1 1 1 1 1 1	
有	有		不	不		gwens					1	
			45	13		_8===				 		
念	13			的		e = = = =						
20 00 - 1 - 1 - 1			是							 - 1 ²² - 1		
				你								
			0				 	e e e e e		 		
						22-75		.V2 H = 4				
						24455		22.45				
	1 5 5 1 1					www.esc.						
			1									
	1		1				1 1 1 5 5 5 2 6		1 1 1 1 1 1 1 1 1 1 1 1 1 1 1 1 1 1 1 1			
	1						 1		1 1 1 1 1 1 1 1 1 1 1 1 1 1 1 1 1 1 1 1	 		
							 		‡	 		

英息息	的的的	小你你	回回	嘆 喚 喚	市法	你	因	The same of the sa	我
	的的	你你	回回回	喚喚	法				
	的的	你你	回回回	喚喚	法				
	的	15	127	喚	7	無	也	3	嘆
					t	無	也	7	喽
								2 2 3 5 2 4 5 6 1 6	
		5 ² • 7 E	, = 1	20 FT 3 S		**** 322		0.00	- 5 - 2 - 2 - 2 - 2 - 2
人遐想。	發好								
也有叟子。火色生富合东册午多言牛且吾感見置,下近一生(Emily Dickinson)的紅粉知已,更在一八五六年成爲	也今日 生(E								
· 吉伯寺(Quean Gilhart)是美國	新								

		T	_			_	T			
疑	疑	1	的	的				1 1		
惑	慈		薄	道						
總	總		情,	清						
在	1 may 100 miles and 100 miles		想	想						1 1 1 1 1 1
我	我		修	修	-					
15	- (Vin)		理	理						
中	- James -		31	긝					-32-4	
撩	撩	1	我	我						
起	Je.		疑	疑					「仙丹」	惡疾。
	3 _{contracquistating}		感	遂					」,大文豪	惡疾。喪事連連的作家馬克·吐溫(
種	種		的	的					豪忿而宣	的他,其
稍	稍		人。	X					~了封信!	Twain) 幼
縱	然								州藥商修理	樂商來信的妻兒於
縱即逝	即							9	忿而寫了封信將藥商修理了一頓。	的他,某天收到藥商來信,推銷治百病的(Mark Twain)的妻兒於數年間相繼死於
逝	述								0	百病的繼死於

							青為上身	₹/ 0.7	mm中性筆
學	學		權	權					
著	著		力	ħ			-		
偶	偶		握	握			1		
爾	兩	- 10 m	在	在				3	
罵	馮		你	你					
全	全		手	-					
世	- July		裡。	裡					
界	展								
去	and a series				3 - 2 6	2		5	
你	你								
的	的		an Batt						
			10000				 1 1		
						- 4			
1					 				

							T :	
你	你		才	1	 			
內	內	and the same of the	是	是				
15	5		你	AS		 		
最	最		的	的		 		
私	私		歸	歸		 		
密	弦		屬	屬				
的			0					
地	1-17		2 0 2 D 3 0 D 3 D 3 D					
方	3							1 1 1 1 1 1 1 1 1 1 1 1 1 1 1 1 1 1 1
								1
								1 1 1 1 1 1 1 1 1 1 1 1 1 1 1 1 1 1 1 1
								1
		1						1
(

習傻勁愚昧無	後数愚昧無	7有辨法起而,	有辨法起而		右鉞。	僅被全球藝術工作者傳頌 面臨瓶頸,向索羅傾吐。4	斯(Eva Hesse)的私密信: 美國藝術家索羅·勒維特
無思想	想	而行。	布			僅被全球藝術工作者傳頌,更被貼在世界各地畫室成爲座面臨瓶頸,向索羅傾吐。索羅回覆的這封信中肯精闢,不	斯(Eva Hesse)的私密信件。一九六五年,依娃在創作上美國藝術家索羅・勒維特(Sol LeWitt)與至交依娃・赫

我	我		寫	寫	4 -		1		1		 	
愛	漫		給	給					1		 	
你。	你		你	你							 	
我	我		令	A							 s a e est	
	搞		我	我							 	
這	3	400 T T	通	诵					-			
句	句		體	贈								
話	話	****	暖	暖								 -
是	是		洋	洋		_						
因	因		洋。	洋		_ = = =				a esti		
為	為											
									2	2000		
												 1
			1									
								- = 2			 1 1 1 1 1 4	

1/2	栋	4	1	1				1	
你	Agr	我	式						
什	1-	卻	卻			S A M S			
麼	麼	照	展				5 22 22 22		
也	H	樣	樣						
無	棋。	愛	The state of the s	1					
法		你。	标						
給	44								
我,	我			1 1 1 1 1 1 1 1 1 1 1 1 1 1 1 1 1 1 1					a en B
								理查去	音榮獲
		S (6) 7						理查去世才重見天選表達了無處可以	Feynman)寫給亡妻的情書。真摯的文句感人肺腑,信末曾榮獲諾貝爾獎的知名物理學家理查·費曼(Richard
	30 80 80 80 80					33 He 37		天日。	亡妻的特
		 			2			日。 日。 超遞的心情。這封信一直到一九八八年	安的情書。真摯的文句感人肺腑,信末知名物理學家理查·費曼(Richard
								這封信一	擊的文句家理查。
								直到一九	感人肺腑
								八八八八	Richa

人	1	是	是					A 5 F P F			and the	
類	漠	區	园			 		a = 5 * *		(a c		e e e e e
的	的	 區	T.			 		2 m t 8 f				
智	背		Aggreene (British Park)		22 H T T			2 P + 5 ²				
識	量	隻	隻	1 1 1 1 1 1 1 1 1 1 1 1 1 1 1 1 1 1 1 1		 22- 7-		. and			1	
和	和	盘	虫虫								2	
無	無	蟻。	蟻			. 22.00 27	_ = =	_ = = = =				
垠	退											
的	的					-						
世	7											
界	界				2 - 163 ⁸ -							
相	相比								. =			1
此	tt					 22-67						
		 				 				+		

开	74	and the second	大	X		2 - 2 -				
上上	la marie		人	1		DAKE D				
最	127		1]>			. Amed				
	1			73	1					
真、	其			孩						
切	切		都	都			 22 1			
1			看	青			 		S	
事	事		不	K						
物	物		見	E						
往	往	20 20 20 20 20 20 20 20 20 20 20 20 20 2	的	的				社論。	主編,	一八九
往	往		東	東					(Francis P. Church土編,想確認聖誕	一八九七年,八歲
是	是		西。	西		FSS .			urch)回要至誕老公八	人歲大的份
1 1 1 1						a se estat d	**************************************	,	n)回覆的信件蔚爲英語史上流傳最廣的老公公是否存在。當時的主編法蘭西斯	大的維吉尼亞寫信給紐約《太陽報》
								,	· 蔚爲英 · 企。當	一寫信給
									語史上的主	紐約《
								7	流傳最編法蘭	太陽報
									廣西斯	的的

生	1	 不	天	 		
命	命	•	在			
	無	身				
	并	1	4			
- '	天					
在	-					
,	1					
一命	1			20 4 50-0		
自	ľ,					
	有					
你你	destante					
北	The state of the s					
我心	1					
10	+					
,	- Instanton	1				

人	1	每	J.J.						22 62	
生	2		Agencies (processoring)				_ , = - , 2 = -			
是	H	分	分			a				
	Name of the Party	鐘	在里							
份	份	可	T							
禮,	禮	以	21							
人	A	自	自							
生	生	成	成	20 20 1						
是	F		No. of the Control of					境。	有期徒	俄國小
快	Hans	生	1						有期徒刑。死裡逃四九年因研討禁書	小説家杜斯
樂	樂	_	Name and Associated Spinish Sp						住逃生後宗書而被公	郑妥也夫
		 世	Andrew						,杜氏寫: 補入獄。)	斯基(Fy
		的	的		-3				生後,杜氏寫信給兄長,描述當天的心而被捕入獄。原以爲會被槍決,後改判	也夫斯基(Fyodor Dostoevsky)於一八
		 快	决						,描述當被槍決,	oevsky)
		樂。	樂						天的心	於一八

1 -	1 -		1	1				1					
把	把		オ	7					 				
挑	挑		能	能		- 2			 				
戰	戰		強	強					 				
設	叔		北	15					 				
定	1		創	創						2 m²			
得	得	_ = = = = = = = = = = = = = = = = = = =	新	新			2 + * *						
更	更		的	的			200-5						
高	高		動	動									H. 1
深	深	.,	機,	機						經典的	球無數	給美國	
		. x=7-	點	點						從月球拍	飢童。當	給美國航太總署)
	1		燃	姚				1 1 1 1 1 1 1 1 1 1 1 1 1 1 1 1 1 1 1 1		攝地球的	一寸思点時飛行中	日,反應,	
			想	想	-		-			太空圖。	·司羊勺!!	火星計畫	く馬電・
		-	像	像						古什然	cthlin.com)可了一村思鸞問羊勺長言合多女,並附上一届球無數飢童。當時飛行中心的主任恩斯特博士(Dr. Ernst	,反應火星計畫的經費不如拿來救濟全	足包達
			カ	力			-				y,近付.博士(Di	如拿來	Incumda
						1				1	上一届	救濟全	高言

-		·						,	_
無	热		坑	进	1	所	并		
論	論		坑	进	1	以人	- 2 人		2. 4. 22.4.
我	我		洞	75		堅	展		
們	們		洞	76		持	#		
想	15		是	The state of the s		F			
開	Y. T.		免	£		去	去		
創	創		不	*		吧。	THE STATE OF THE S		
什	1-		3	1			1		
麼	康		的。	的				親筆信	歌手伊吉·
人	A					. 4		親筆信。	・統
生)							, 沒 想 到	\Box
								九個月後	Pop)叙
								,伊吉回	述生活中灑寫了二
								沒想到九個月後,伊吉回信了,而且還是	(Iggy Pop)敘述生活中的不順遂。原以.rence)洋洋灑灑寫了二十頁的長信,給
								一 且還是	逐。原以長信,給

	4					1		1	
我	我		無	無		在	在		
將	將		論	論		最	政		
永	水		是	艾		黝	黑幼		
遠	速		在	在		暗	日刊		
伴	华	10 10 10 10 10 10 10 10 10 10 10 10 10 1	最	取取		的	的		
隨	琦		亮	亮		黑	黑		
你	45		麗	产		夜。	夜		
左	£		的	的					
右,	右		白	a				場信給妻	ー 八 六 (Sull
			晝	and a second				人才從遺	八一年, ivan Ball
	1		或	或				物中找到	ou)深知南北戰爭
			是	是				到這封信	戰事 凶名
								,轉交給出到兩星期	(Sullivan Ballou)深知戰事凶多吉少,於是寫下了訣別一八六一年,南北戰爭期間,北軍少將蘇利文·巴魯
								遵孀。 後、少將	於是寫下
								死於沙	·丁訣別

哀	文		但	10		好	47		. 20 - 1 - 1 - 1
					1				
傷	Y		我				47		
能	自		們	們		利	A series of the		
侵	梗		能	肚	-1811	用	H		2 - 2
蝕	食		反	灵		它。	Lamp		
我	R		過	Charles Commen			1		
們,	們	EA 20	來	來				. = 8 = 0 = 0 = 7	
指			咬	英					
使	1		它) Diese				苦,於露著	文作家
我	找			igo processor (CPA) - 1				苦,於是回了封信透露著令人憂心的	葛雷絲・亨利・摩
們,	伊耳		VI,	phones.				信與萬雪的情緒。	諾頓(C
								路分享 因為詹	Henry Ja Frace No
								與葛雷絲分享自己的經歷。情緒。因爲詹姆斯自身也的	mes)接
							2.	歷。	來信,
1								與葛雷絲分享自己的經歷。情緒。因爲詹姆斯自身也曾受憂鬱症所	文作家葛雷絲·諾頓(Grace Norton)的來信,字裡行間小説家亨利·詹姆斯(Henry James)接到好友、也是散

				1	i I		1	
凡	H	對	业					
事	事	待	待					
畫道	道	 你	你					
カ	7	的	的					
而	而		態		pa en en e			
為	為	 度	度		22 ***	1		
以) }	去	去		e din in the same of			
你	标	對	對		, par			
希	希	待	待				到了獨	(Wil)
望	Sharperend	别	别				到了獨享包,其中沒想到這一等就是	粉絲泰理 Wheaton)
别	别	 人。	1	1			中還有一	的官方以
人	-	 		1			封惠頓報年。二(彩迷社,★
	1	 					還有一封惠頓親筆寫的道歉函。	n望能獲 の)申請.
						No.	現歉函。	(Wil Wheaton)的官方影迷社,希望能獲得會員獨享包。八歲的粉絲泰瑞莎(Teresa Jusino)申請加入威爾·惠頓
		 					終於收	亨包。

若	at for	切	切	20 81					, : = r ;
你	15	勿	切			 			_ U # 2 ?
自		怪	A State of the sta			 			. 19 - 1
覺	開	罪	Target Inner			2 0 -			e a ^{G. S.}
H	lares .	生	January Marie			 2			a 2 5 8 .
常	1 500	活	77	= -		 			a e e ^a
生)	 應	TE			 			2 - 5 Š Š
活	The state of the s	責	土			20 7 1	 ga es s		200 4 00 (
質	介	怪	The second			2 7 7	 		2 A - 5
色,	and the same	你	标		1 1 1 1 1 1 1 1 1 1 1 1 1 1 1 1 1 1 1 1				21 - 0
		自	Lang.						
		己。	appender Commenced						

對	對	 天	天							 , - -		
創	創	F				1	-6-5	1		85465		
作	作	無	無	1								
者	者	 質	加							2888		
而	布		2							 	200 5.7	
吉,		 之	olan management				2 4 2 1 2			 - es ¹⁰ -	. ez e8	
,	Para	抽	地				s e e c."			 		
	1	無無					20275		z ve s t		. 5200 0000	
		平				_ = 3	g S 1001		gar e e e	C22 H04 L7		
		淡					or - weeks					
		之邦	20									1 1 1 1 1 1 1 1 1 1 1 1 1 1 1 1 1 1 1 1
		 チり。	75		A # E							
			1 1 1 1 1									
		 							1	 1		

	1),	1		
不	1		就	就		
寫	寫		不	天		
作	1/2		應	應		
也	Hammend	2000	企	Am		
能	Jan Jan		圖	園		
生	Janes .		崇	Jan and and and and and and and and and a		
存	存		寫	揭		
的	的		作	14		
			•	1		
人	J. Jan.		維	維		形 後,里 · 里 · 里
人	1		維生。	維生		一九二○年, Kappus)將作 亞·里爾克回信 後,里爾克回信
<u></u>	1			維生		不九二○年,有心成兒 Kappus)將作品寄給尚 亞·里爾克回信了。從 後,里爾克回信了。從
人				維生		不力二○年,有心成爲詩人的經典《致青年詩人之信》(Le的經典《致青年詩人之信》(Le的經典《我,里爾克回信了。從此兩人角後,里爾克回信了。從此兩人角份。 一九二○年,有心成爲詩人的
				維生		Kappus)將作品寄給當時深具影響力的經典《致青年詩人之信》(Letters to a的經典《致青年詩人之信》(Letters to a的經典《致青年詩人之信》(Letters to a的經典《致青年詩人之信》(Letters to a
				建		Kappus)將作品寄給當時深具影響力的詩人芮 受·里爾克回信了。從此兩人魚雁往返了五年。 後,里爾克回信了。從此兩人魚雁往返了五年。 一九二○年,有心成爲詩人的法蘭茲·卡普:
				建		Kappus)將作品寄給當時深具影響力的詩人芮諾·瑪麗·里爾克回信了。從此兩人魚雁往返了五年。里爾克去後,里爾克回信了。從此兩人魚雁往返了五年。里爾克去一里爾克一個,有心成爲詩人的法蘭茲·卡普斯(Franz一九二○年,有心成爲詩人的法蘭茲·卡普斯(Franz

版權出處

本習字帖摘句全部出自《私密信件博物館》(臉譜出版)。

Shaun Usher, Letters of Note, Canongate Books, 2013

- P2別怕黑,因爲暴風雨結束後,天光金亮。
- P3縱使夢被吹垮、擊倒,往前走,心懷希望,你 一路不孤單。

p.55-6 Louis Armstrong, ["Music is life itself···"] to L/Corporal Villec (1967), from Louis Armstrong, In His Own Words: Selected Writings, edited by Thomas Brothers. Copyright © 1999 by Ocford University Press. Reprinted with permission of Oxford University press, Ltd. Letter in the John C. Browning collection, Durham, North Carolina

- P4忘卻人世煩憂,被煩世遺忘。
- P5想出奇制勝,要靠想像力和勇往直前配對共 枕。

p.76 'OMG' letter from Memories, by Admiral of the fleet, Lord Fisher by John Arbuthnot Fisher Fisher (1919)

- P6何苦怕東怕西呢?爲何不化懼怕爲創意?
- P7我能借重書籍、電影、機器人以及我的手腦和 心,來幫助人類保持人性。

p.86-7 Ray Bradbury, ["I am not afraid of robots, I am afraid of people"] to Brian Sibley (June 10, 1974). Reprinted by permission of Don Congdon Associates, Inc., on behalf of Ray Bradbury Enterprises. All rights reserved

- P8沉著鎮定,方能駕馭萬心。
- P9暴躁無理得不到最佳成果,只會滋生憎惡或一種奴隸的心態。

p.103 Clementine Churchill, letter to Winston Churchill (June 27, 1940) from Winston and Clementine: the Personal Letters of the Churchills, edited by their daughter, Mary Soames. Copyright © 1999 by Mary Soames. Reprinted with permission of Curtis Brown, London on behalf of Mary Soames

- P12我僅有一念,念念不忘的是你。
- P13我再因你而嘆,小小的嘆息,嘆了也無法喚回你的嘆息。

p.140 Emily Dickinson, letter to Susan Gilbert (June 11, 1852), Reprinted by permission of the publishers from The Letters of Emily Dickinson, Thomas H. Johnson, ed., Cambridge, Mass.L The Belknap Press

of Harvard University Press, Copyright © 1958, 1986, The President and Fellows of Harvard College; 1914, 1924, 1932, 1942 by Martha Dickinson Bianchi; 1952 by Alfred Leete Hampson; 1960 by Mary L. Hampson

- P14疑惑總在我心中撩起一種稍縱即逝的薄情,想 修理引我疑惑的人。
 - p.206-8 Image of letter from mark Twain to a salesman (1905), courtesy of Berryhill & Sturgeon
- P15學著偶爾罵全世界「去你的」。權利握在你手裡。
- P16你内心最私密的地方才是你的歸屬。
- P17務必多多練習傻勁、愚昧、無思想、放空心 靈,你才有辦法起而行。

p.88-94 letter from Sol LeWitt to Eva Hesse © 2013 The LeWitt Estate / Artists Rights Society (ARS), New York, Reproduced with permission

- P18我愛你。我寫這句話是因爲,寫給你令我通體 暖洋洋。
- P19你什麼也無法給我,我卻照樣愛你。

p.100 Richard Feynman, letter to Arline Feynman (October 17, 1946) from Perfectly Reasonable Deviations From the Beaten Track. Copyright © 2005 by Michelle Feynman and Carl Feynman. Reprinted by the permission of Basic Books, a member of the Perseus Book Group

- P22生命無所不在,生命自在你我心中,不在身外。
- P23人生是一份禮,人生是快樂,每一分鐘可以自成一生一世的快樂。
 - p.164-7 Fyodor Dostoyevsky to his brother (December 22, 1849) from Dostoevsky: Letters and Reminiscences (1923)
- P24把挑戰設定得更高深,才能強化創新的動機, 點燃想像力。

p.196-202 Letter from Dr. Ernst Stuhlinger to Sister Mary Jucunda, courtesy of NASA

- P25無論我們想開創什麼人生,坑坑洞洞是免不了的。所以,堅持下去吧。
 - p.209-11 Letter reproduced by kind permission of Iggy Pop

p.209-11 Image courtesy of Laurence

P26我將永遠伴隨你左右,無論是在最亮麗的白畫或是在最黝暗的黑夜。

p.226-31 Sullivan Ballou letter © Abraham Lincoln Presidential Library & Museum (ALPLM). Used with permission